藏在名画里

中国艺术

—动物画—

毕然 ◎ 著

航空工业出版社

北京

内容提要

本书是一套提升孩子艺术鉴赏力的美学启蒙读物。全书共 5 册，包含中国名画里的动物、花鸟、人物、山水与风俗。全书用名画解读、画家有话说、藏在名画里的秘密、画里的故事等多种形式，让孩子充分感受中国画的画面美、颜色美、构图美，领略画作中呈现的社会风貌、社会百态、衣食住行、地理人文，感受画家精彩的艺术人生，在潜移默化中提升审美能力。

图书在版编目（CIP）数据

藏在名画里的中国艺术．动物画 / 毕然著．－－北京：航空工业出版社，2023.11

ISBN 978-7-5165-3507-3

Ⅰ．①藏⋯ Ⅱ．①毕⋯ Ⅲ．①动物画 - 鉴赏 - 中国 - 青少年读物 Ⅳ．① J212.052

中国国家版本馆 CIP 数据核字（2023）第 186199 号

藏在名画里的中国艺术·动物画
Cangzai Minghuali de Zhongguo Yishu · Dongwuhua

航空工业出版社出版发行

（北京市朝阳区京顺路 5 号曙光大厦 C 座四层　100028）

发行部电话：010-85672688　010-85672689

唐山楠萍印务有限公司印刷	全国各地新华书店经售
2023 年 11 月第 1 版	2023 年 11 月第 1 次印刷
开本：787×1092　1/16	字数：55 千字
印张：4	定价：200.00 元（全 5 册）

前言

"中国水墨画真玄妙，好看却看不懂。"

面对中国画，总能听到孩子发出这样的感慨。

的确，"看不懂"似乎渐渐成了艺术品的某种特性。成年人会选择睁一只眼闭一只眼地从中国画前溜过，但孩子们却会对着一幅中国画问出十万个为什么。

那么，让我们先来明确一个问题：中国画为什么叫国画？

中国画是中国人用毛笔和水墨画的画，是中国人创造出的有民族审美和民族性格的画。

早在三千多年前，老子就悟到"五色令人目盲"，这里"盲"是指眼花缭乱、无所适从的感觉。古代画家由此领会了真谛：杂即是乱，多就是少，要抛开那些绚丽无章的色彩，用墨色涵纳世间的千万色。由此，便有了所谓"墨分五色"，素雅、庄严的墨色中又有细腻而丰富的变化，水墨画应念而生。

因为中国人含蓄的性格，对宇宙、山川、情感等的艺术表现常会采用"借景抒情""托物言志"，寄情于山水、花鸟让众多中国古代画家沉迷其中，山水画、花鸟画应运而生。

了解了中国人的民族审美和性格，遮挡在中国画前面的神秘面纱就可以慢慢被掀开。

看中国画即是读历史。这一幅幅历尽沧桑、穿越时间劫难最终依然散发着艺术风骨的世间瑰宝，是中国古人艺术创作的结晶。

这套书精选四十幅传世中国名画，有写意、工笔、兼工带写；有动物、花鸟、山水、人物和风俗，每一幅画都蕴含着不凡的故事。

让我们一起打开这套书，从一幅幅画走进真实、气韵生动的中国人的精神世界，感知长风浩荡的中国传统文化，感受古人丰富的内涵及气韵在方寸之间流转。

目 录

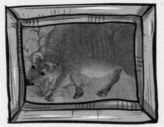
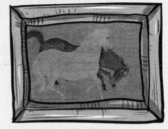
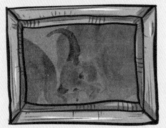
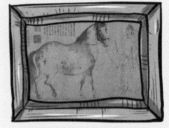

五牛图

黄牛也卖萌

【唐】韩滉 作

卷，纸本设色，纵 20.8 厘米，横 139.8 厘米

北京故宫博物院藏

看呀，这五头牛，真牛！

从右至左一字排开，逾越**千年光阴**，

在**桑麻纸**的古画中，五头牛都在看着你呢！

它们在对你说什么，你听到了吗？

让我们跟随五头牛的步履，悠闲地穿越时光隧道，

回到唐朝的乡野，切换到画家韩滉的视野。

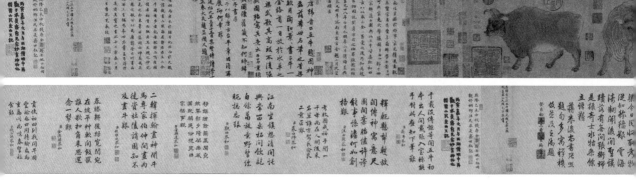

我们按照中国卷轴画从右到左的观赏习惯展开这幅画。画中五头牛列为一行，似乎正缓步行走于田垄之上。

嗨，我的棕色皮衣酷吗？

田间清新的气息让我忍不住停在荆枝旁，这株枝干曾经结满了野果，我喜欢那酸酸甜甜的味道。阳光暖洋洋地洒在脊背上，温温热热的，痒痒的，我不由自主地蹭了蹭身子。

我来了！虽然我穿着黑白花衣，但却是货真价实的黄牛。

我平常喜欢一边饮水，一边欣赏自己健硕的身影。有时，也会偷偷地用眼睛的余光观察四周，看看有没有人打量我发达的肌肉。你们说，我是不是这五头牛中最帅气的那一头？

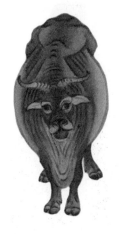

嘿嘿，我可是五头牛里唯一有正面照的！

时间把我变成这个样子：发须皆白，白嘴皓眉，老态龙钟，筋骨嶙峋，一副历经沧桑的模样。正对前方，伫立不动，耸背而鸣，我发出生命的追问。

喂，你好呀，我喜欢做鬼脸。

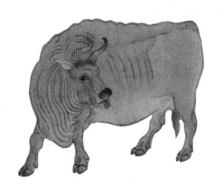

一路走来，飞来飞去的蝴蝶、蜜蜂和小鸟吸引着我。远处传来悠扬的歌谣声，我不自觉地舔着舌头，身体虽然向左，但是头却忍不住转向右侧，好奇地向歌声传来的方向望去。

我是这画中唯一一头套上笼头的牛，你猜我后悔吗？

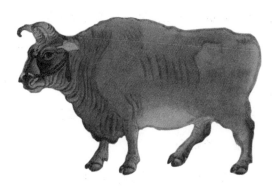

自从我被套上了笼头，有时会被主人当作出行的工具，有时又被拉去犁地耕种，总之一天也不得闲。虽然我看起来憨憨的，但我的倔强如同头顶向前弯的牛角一样坚不可摧。

画家有话说

我是韩滉，来自 1200 多年前的唐朝。

我家里世代为官。当年我凭着家族的关系直接进入了仕途，还一直做到了丞相。后来因为平乱有功，被皇帝封为了晋国公。

但你们千万别以为我是个不学无术的纨绔子弟，我喜欢文学、书法，更热爱画画，尤其喜欢画牛。

在我生活的唐代，牛和马的地位都是很高的。当时农民已经开始使用曲辕犁作为耕作工具，牛和马都是人类重要的朋友。

我一生画了很多画，但可惜的是大多没有保存下来。63 岁那年，我完成了这幅《五牛图》，这也是我唯一流传后世的作品。

我听说，很多人好奇：为什么我只画了五头牛？

有人推测，我画牛是因为我任宰相期间注重农业发展，画这幅画有鼓励农耕的意义。

有人觉得，我画的五头牛象征着我的五个兄弟，以带着鼻环和笼头的牛来象征自己，表达自己为国为君任劳任怨的情感。

也有人认为，是因为有人向皇帝进言，说我有反叛之心，所以我才画了这幅画，表达自己就像这几头任劳任怨的老黄牛，以打消皇帝的疑心。

你们猜，究竟谁说得对呢？

为什么唐代画家喜欢画牛？

以牛入画是中国古代绘画的传统题材之一，也体现了农业古国以农为本的主导思想。

画中五头牛依次站立，造型要靠线条表现，但这幅画最难画的也是线条。

画家用简洁的线条勾勒牛的骨骼转折，这样看起来筋肉缠裹，浑然天成，而且笔法练达流畅，线条富有弹性，力透纸背。

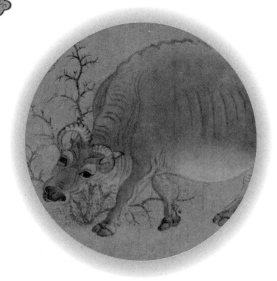

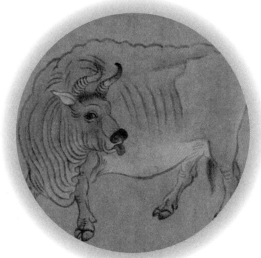

画家在画牛的七根肋骨时，每根中间要留气口，还要让肚子鼓起来，方中有圆。这不仅是对造型基本功的考验，也必须有设色画的基础技巧。

悄悄告诉你们，韩滉还是个细节控呢！

他不仅着重刻画牛的眼睛和眼眶周围的皱纹，还用尖细劲利的笔触描绘了五头牛眼眶边缘的睫毛。

通过细节的刻画，把每头牛独具的个性加以强调，鲜明地显示各自不同的神情，是不是把牛儿们既温顺又倔强的性格表现得淋漓尽致呢？

还有，你们看到正中间那头牛了吗？

正面的视角，是不是很独特呀？

《五牛图》自问世以来，一直被视为稀世珍宝，深受历代皇帝们的喜欢，清朝乾隆皇帝在这幅画上留下了 15 枚印章。在《五牛图》的本幅及尾纸上，依次有乾隆、赵孟頫、孔克表、董诰、项元汴、姚世钰、金农、蒋溥、汪由敦、裘曰修、观保、董邦达、钱维城、金德瑛、钱汝诚等人的题记。

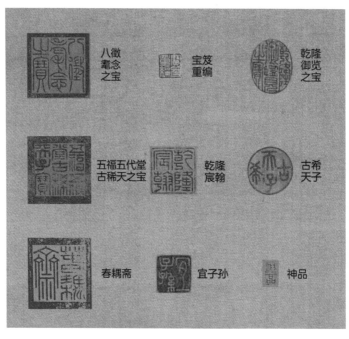

画里的故事——丙吉问喘

丙吉是汉宣帝时期的名臣，他经常外出考察民情。

某次外出时，碰到街上一群人打架斗殴，他丝毫没有过问，直接走了过去。过了一会，看到一头气喘吁吁、步履蹒跚的牛，他却停住脚步，询问起了农夫。

丙吉问："你的牛走了多少路，何以如此劳累？"

仆人很不解，问道："老爷，您为何只关心牲畜而不关心之前打架的人呢？"

丙吉摸着胡子说："打架斗殴的事自有地方官去处理，我不必亲自过问。现在是春天，天气还不太热，牛没走多久就热得喘气，说明现在的节气不太正常，农事势必也会受到影响，这才是我该管的民生大事。"

《五牛图》为何可以保存千年？

"绢保八百，纸寿千年"。古代好纸确有千年的寿命，有一种麻纸不含木浆，不含化学原料，用树皮等材料制成，相较于绢帛的透、韧、薄，好的纸更易于保存，历经千百年不褪色，是最天然的书画材料。

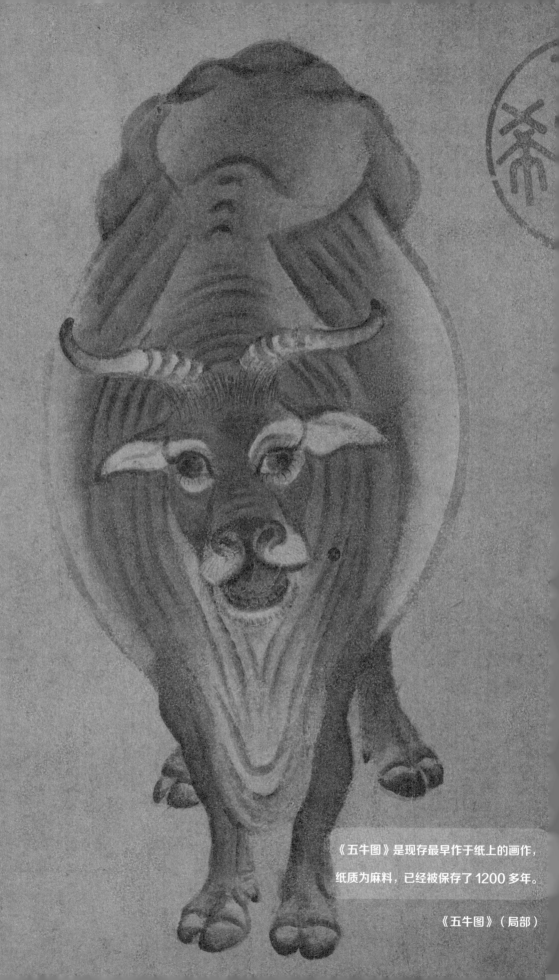

一牛络首四牛间，
芯高青县象司戻
之弘

《五牛图》是现存最早作于纸上的画作，纸质为麻料，已经被保存了1200多年。

《五牛图》（局部）

猿马图

猿马同框的神秘合影

【唐】韩幹（传）作

卷轴，绢本设色，纵136.8厘米，横48.58厘米

台北故宫博物院藏

在嶙峋错落的竹石林间，

两白一黑的猿姿态轻盈地攀爬跳跃。

空地上，

一黑一白两匹骏马踏蹄迈进，

仿佛刚刚闯入画中……

猿与马本是两种不同个性的动物，

唐代以画马得名的韩幹为何要将它们画在一起？

让我们走近这幅**神秘绝美**的画作，

一起领悟画家的深意。

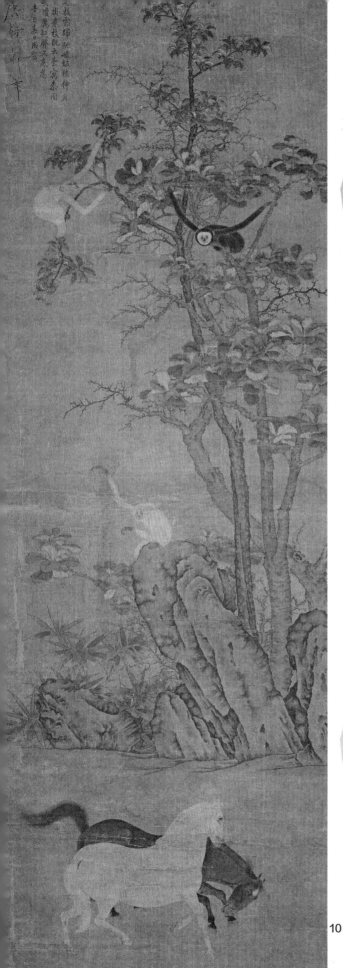

我们按照中国立轴画从上往下的方式观赏此画。

嘿哟，没想到我们竟误闯进了这么美的一个地方！

画中三只猿在上，姿态各异，两匹马在下，相互依偎。猿对奔跑而来的马显现出本能的好奇心，它们睁大眼睛，打量着闯入山林的马。而那一黑一白的两匹马气质高贵，足高腰匀，气象雄豪。黑马低头翘尾，看着旁边白马，似乎在与它逗趣，而白马身材骠健，四蹄飒踏，两马的眼神姿态交流显示出惺惺相惜之情。

我来了，我是攀援跳跃的小能手，是山林间的精灵。

马与猿两种动物均为灵性之物，画家将对它们的喜爱之情倾之笔端。人们习惯将猿、猴统称，其实猿与猴有差别，猿的手臂长且无尾，喜欢在人迹罕至的高山深

谷生活，啸声孤旷。古代的文人认为猿有隐士清幽、哀愁之风，遂爱猿胜过猴，认为猿不仅"寿同灵鹤"，更"性合君子"。

画的左上角有"唐韩幹笔"字样，画上方有宋徽宗题字和"御书"。

画家有话说

我是韩幹。

骑一匹时间的快马穿越到唐朝，你就能和我一起骑马、画画了。在我的画里，你能看到我喜爱的动物，还能看出我的性格。

在长安蓝田时，我就喜欢涂涂画画，没有笔墨就在沙地上画。

年少时，我在一家酒肆当小学徒，偶然被大诗人王维看到我用树枝在地上画的马。他很欣赏我的才华，就资助我跟着当时的画马名家曹霸学画画。

我的老师曹霸重视写生，我跟着他学画十年，最终我的画得到皇帝的赏识，成为了一名宫廷画师。

为了画马，我恨不得天天待在八马坊马厩和来自西域各国供奉的宝马良驹住在一起，好细致地观察、描摹它们。那儿的每一匹马都认识我，一见到我还会和我打招呼呢！

我喜欢马、喜欢动物，觉得为动物画画是最快乐的事。

我还喜欢聪明有灵性的猿，每天都有三只猿等着我来给它们画像，虽然它们不会说话，但通过眼神，我们心意相通。

有人创造了"心猿意马"一词，形容心思不定，难以驾控。而我认为，让心猿归林、意马有缰，其实全在自己的心念掌控之中。不知道你看了我的这幅《猿马图》，会不会有新的体悟？

藏在名画里的秘密

画家是运用线条的高手，画中黑白两马的线条使用方法也不同。画家既注意到了前粗后细的透视关系，也没有忽视前重后轻的色彩效果，黑马线条粗犷而厚实，白马线条细劲而流畅。

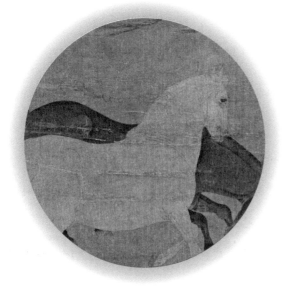

有人评价"干唯画肉不画骨"。画中的两匹马，身体圆润结实，线条流畅俊逸，采用阴影和交叉的笔触表现马的身体结构，不但有立体感、力量感，同时也呈现了盛唐时期的艺术风格。

画中的三只猿，姿态各异，动态鲜活地在树间、石头上，与地上奔跑的两匹马，形成别具一格的构图。三只猿与两匹马位置合理，若白马稍进半步，画面则显得呆板；若后退一步，将使整个画面产生不平稳效果。整个画面可以说是毫端有神，逸态萧疏。

画中色彩采用黑白搭配的方式，有视觉美感并带有一丝神秘气息。

画中的猿、骏马、树干、枝叶、石头，笔法细腻生动，先用线描，后染石绿、苦绿、花青、赭石等实色，敷色精微，栩栩如生。

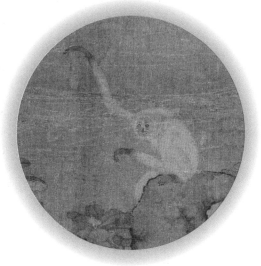

画面采用画外人的视角，画中的一切就像自然本身那样自在发生，猿好奇地看着马，而马沉浸在自己的世界里。美妙的忘我之境，自然而生动。

画里的故事——韩轩画马成真

相传，一位农人牵着一匹马来找马医，说："我的这匹马患了脚疾，你若能治好，我愿出二千钱感谢你。"

马医说："这匹马的毛色骨相我从来都没有在市面上见过，但它很像画家韩幹画的那些马。"

他让这匹马的主人牵着马绕着闹市走一圈，自己跟在他旁边。这时，韩幹从一边走来，看到那匹马，大为惊异地说："这是我用配的颜料画的马啊！"

难道自己随意画的马，变成真马了？他轻轻地抚摸着马身，发现马腿有点瘸，前蹄有伤。

韩幹回到家里，查看他画中的马，果然发现蹄子上有一点黑缺。

韩斡丰腴肥美的马画风貌，成为唐人马画的标准模样。

这幅画作传达了大唐盛世的气象和时代精神。

《猿马图》（局部）

斗牛图

看，水墨斗牛的野性之战

【唐】戴嵩（传）作

纸本，墨色，纵44厘米，横40.8厘米

台北故宫博物院藏

两头水牛，在千年前的水田边，

相互追逐角斗。

即使时光将**墨色**冲淡，

而**斗牛的野趣**依然跃然纸上。

谁输谁赢，谁进谁退？

画家仅转动笔椽，

即用墨色渲出浓淡对比、寓静于动的**自然之美**。

牧童挺戟何更去帽
後股間激
露尾垂〻
乾隆御題

放犢牛閹角叉畫
跋嘗經閹畫錄錄
誠羡跋更為羔
辛丑秋九再題

按廣川畫跋拳畫錄謂牛與牧童點睛圖明皇特辛見形〻著目外牛與童
子之形大小可知胖子點墨〻過脫敲安能作人牛形〻其言以為畫
錄所云以指牛目外畫壹子形童子目外畫牛形如是則畫錄未為失而
畫跋乃誠失之遠矣畫錄所云乃謂牧童與牛俊此有相顧之情見於
目中耳堂謂目外畫牛與童子〻形栽向題毛益牧牛圖有脫敲安能容
對照之句引而未費黃牧申而論之
三希堂再識

两头水牛为什么角斗，我们不得而知，只能在画面中看到那惊心动魄的一幕。

嘿！受我一顶，我有铁犄角！

一头牛低着头，四蹄撒开，仿佛鼓足全身力气，急奔而来。它后脚蹬地，肌肉鼓胀，眼中燃烧着怒意，倔强坚硬的牛角顶向另一头牛的后肢，这一顶力量之大可想而知。

哎哟，这蛮牛好凶哦！

另一头牛掉头闪离，回望的目光带着些惊恐。它气喘吁吁，笨拙的憨态显示着处于下风的窘迫，看似一副要落荒而逃的样子，又仿佛在积蓄力量伺机反扑。而处于攻击之势的牛则紧追不舍，狂怒而紧绷的肌肉显现出凶猛之态。画家重墨轻线，用水墨渲染将水牛在农事外的自然天性表现得淋漓尽致。

画家有话说

我是戴嵩。

说起画牛的牛人，上下五千年不过区区数人，我有幸成为其中的一个。

我的老师是唐朝宰相兼画牛第一人的韩幹，他称我为"独步天下的画牛专业户"。哈哈！我喜欢这个称号。

虽然我出身于书香门第，但却对牛情有独钟。后来，我遇到了恩师韩幹，他对我的画大为欣赏。

我也仰慕他已久，于是拜他为师。我大量观摩研习老师的画作，却发现自己的画风总难以摆脱老师的影子。

我经常跟着老师走进乡野。通过在田野观察牛的各种神态，我找到了一些画牛方法。为了画饮水中的牛，我仔细观察它们在水中的倒影，画出水牛唇鼻相连的真实样态，收获了一大波的赞誉。

偶然间，我看见两头水牛打架，一种回归自然的野性点燃了我。我茅塞顿开，用笔描绘了斗牛的酣畅淋漓之快感，画出了我眼中的牛、心中的牛和意中的牛。

韩幹老师看到我的《斗牛图》，惊喜地说："青出于蓝而胜于蓝。"听说，在后世我画的牛与韩幹画的马同样著名，被世人合称"韩马戴牛"。

藏在名画里的秘密

画家采用水墨形式表现瞬间场景。牛的全身渲染为墨色，牛身结构及运动时肌肉的紧绷感均以墨色的浓淡变化体现。另外，画家还用浓墨勾画牛身上重量级的部分：牛角和牛蹄，点出眼睛和鬃毛。看似色彩简单、纯粹，却体现出墨生五色的效果，这是唐代画家王维倡导的水墨渲淡法。

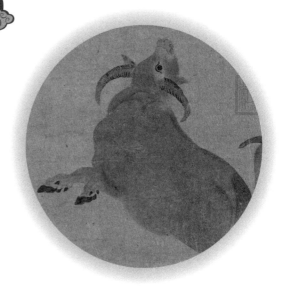

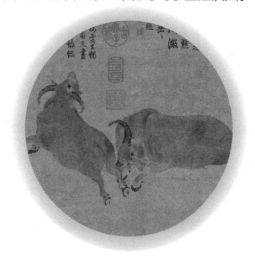

两头牛的形象和动态，头、身体、四肢及彼此间相互协调，处理得精准真实，神态生动形象，完美体现出扣人心弦的争斗场景。

水牛是我国东南地区常见的农家助手，性情十分温良，然而一旦发怒就会野性毕露。画面中前牛腾空的蹄、高昂的头，后牛用力的角、凶狠的眼神都着力表现着这个充满野性张力、紧张角斗的瞬间。

画家的笔墨讲究方向和秩序感，也将所有的笔墨力量都导向这个有爆发力的瞬间，使得斗牛场面显得生机勃勃、激烈精彩。

画里的故事——《斗牛图》究竟画错了吗?

此画有两首乾隆皇帝题诗，看起来互相矛盾，为什么?

故事要先从北宋"段子手"苏轼记载的故事说起:

宋代时，戴嵩的《斗牛图》是有几幅流传的，但大都是牛尾翘起的。喜欢书画的四川杜处士，对戴嵩的一幅《斗牛图》爱不释手。

一位牧童见到他观摩《斗牛图》，说:"两牛相斗力量全在牛角，尾巴是夹在两股中间的。此画的牛摇尾相斗，画错了!"

到了清代，乾隆皇帝也收藏了一幅戴嵩的《斗牛图》，尾巴却是不翘的。受苏轼的影响，他题诗道:"角尖项强力相持,蹴踏腾轰各出奇。想是牧童指点后,股间微露尾垂垂。"

后来，乾隆皇帝在顺义看斗牛时发现:相斗的黄牛多数尾巴夹在腚沟，少数时尾巴会翘起。回宫后，他在《斗牛图》又题诗:"牧童游戏何处去,独放双牛斗角叉。画跋曾经辟画录,录诚差跋更为差。"

其实，戴嵩画的是水牛而不是黄牛。水牛相斗多是在得胜或有信心得胜时才翘尾巴，戴嵩画的是酣斗时的水牛，尾巴自然不能翘起。

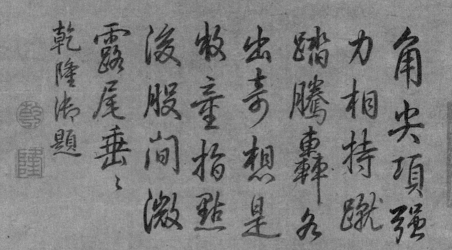

角尖項彊
力相持跳
踏騰轟各
出奇想是
牧童指點
後服間激
露尾垂
乾隆御題

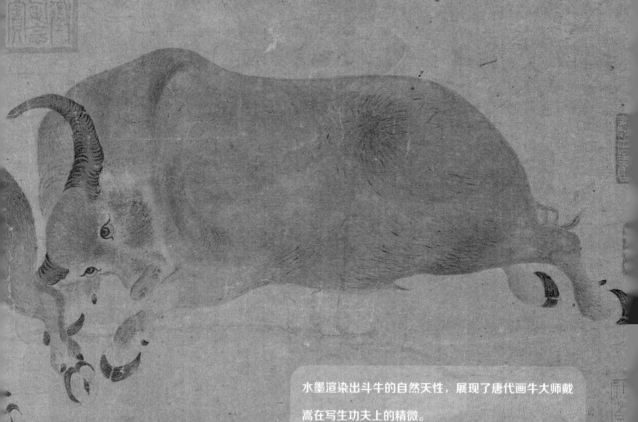

水墨渲染出斗牛的自然天性，展现了唐代画牛大师戴嵩在写生功夫上的精微。

《斗牛图》（局部）

五马图

五匹名马上东京

【北宋】李公麟 作

纸本墨笔，纵29.3厘米，横225厘米

日本东京国立博物馆藏

五匹西域名马齐聚北宋都城东京汴梁，

曾在骐骥院为马和献贡者写生的李公麟，

为此留下了珍贵手迹。

精妙的线条描绘了西域宝马良驹和牵马人的不同样貌。

你认识这些马吗？

它们从哪里来？

有着什么样的故事？

且看，**五马传奇**。

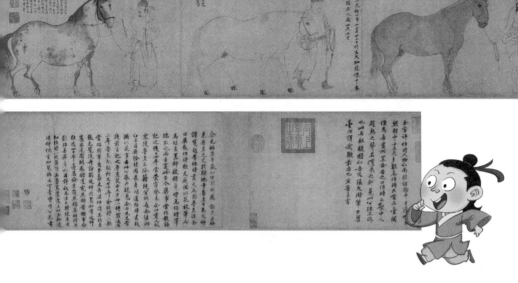

展开画卷，从右到左依次是五匹马，它们是北宋元祐初年西域边地进献给宋朝朝廷的宝马名驹，依次为凤头骢（cōng）、锦膊骢、好头赤、照夜白、满川花。

画中每匹马都由专门照看马的人牵着。一人一马，一字排开，形成一个连贯的仪仗队。除了满川花，其余四匹马的左边都有北宋书法家黄庭坚的题签，简述进贡时间、进贡者及马的名称与身高尺寸。画尾有黄庭坚和曾巩之侄曾纡的两段题跋。

猜猜看，我在想什么？

第一匹马凤头骢，是于阗（tián）国在宋哲宗元祐元年（1086 年）十二月十六日进贡的宝马。凤头骢因尖脑袋似凤凰而得名，其皮毛灰白相间，柔韧而浓密，鬃毛、马蹄和尾巴由白色渐变成深灰色。姿态优美，温和劲健。

牵马人来自西域于阗国，深目高鼻，头戴四檐毡帽，为胡人形象。健壮、朴质的牵马人回头看着马儿，凤头骢却马头低垂，似乎有什么心事。

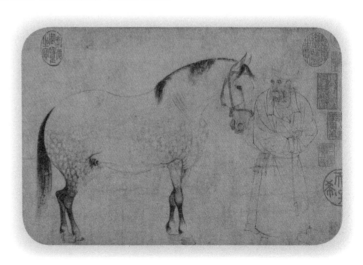

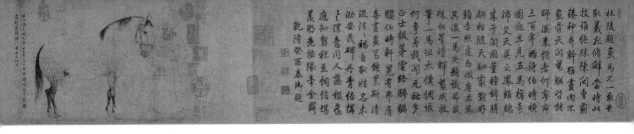

看，我的长筒袜!

第二匹马锦膊骢，是青唐地区吐蕃部落首领董毡进贡的良驹。锦膊骢从颈部到腿根有一大块斑纹，好似一块胎记。它体格健硕，四肢略短，身姿矫健，目光投向前方。四蹄上的毛发浓密，蔓延至膝盖，犹如穿着深色长筒丝袜一般。

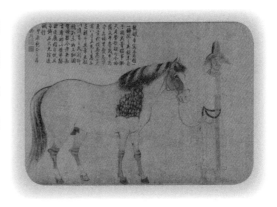

牵马人为西域人，头戴毛边尖顶帽，身穿圆领紧窄长袍，长袍中间有条贯穿全身的装饰带，腰间系着细腰带。他看起来温和而友善，密实而柔厚的马鬃与马官帽上的兽毛相似，显得人马和谐。

走，咱们去洗澡。

不嘛，我不想洗澡。

第三匹好头赤，是左天驷监在元祐二年十二月二十三日拣中秦马，通体赤色，眼神低垂，举步向前，显得腼腆。

牵马人是位异族人，深陷的眼窝和鹰钩鼻，浓密的胡子打了结，但他头上戴的顺风幞头帽，却表明其汉官身份。他把袍子解开绑紧扎在腰间，袒露右肩，光腿赤足，左手拿着毛刷，是给马洗澡所用的器物。牵马人温和地望着好头赤，似乎在用目光征询它的意见，哪知马儿把头一低，故作不懂状。

秦马
秦马多指政府于吐蕃、回纥贸易中所购之马，"拣中马"为皇家"给用马"中的第一等马。

看我白不白？晚上不用点灯了！

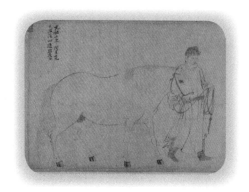

第四匹马照夜白，是吐蕃部落首领温溪心所献的贡马。这匹马通体雪白，毛色细腻，似白玉儒生，眼神清澈。

牵马人为汉人，头戴结式幞头，身穿圆领缺胯长袍，温文尔雅。照夜白温顺地迈出前蹄，望向前方，牵马人衣带迎风飘扬，向前行进。白袍配白马，线条素净，用淡墨枯笔呈现，画面飘逸清雅，灵动有趣。

哼，谁还没有点小脾气了！

第五匹马满川花，也是于阗国进贡的马。这匹马嘴微微张开，头略微歪斜，稍提右蹄，轻抬马尾，欲止还行，灵动活泼。它身上布满花纹，身材强壮高大，体形俊朗圆健。

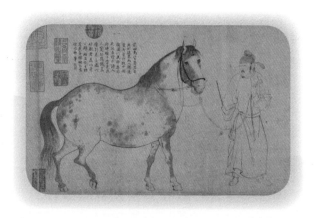

幞头

幞(fú)头也叫折上巾或软裹，是一种包头的软巾。幞头起源于汉代，发展到宋代，已成为男子的主要首服。

牵马人是一位汉人，头戴软脚幞头，身穿圆领长袍，拿着马鞭，目光严肃，似乎在与扭头张口嘶叫的马儿对峙，犹如电光火石的碰撞。绷直紧束的衣褶也强化了画面的戏剧性冲突。

我是李公麟。

我的父亲李虚一虽在朝为官，却喜好收藏法书、名画，且修养颇高。在他的影响下，凡是画作，我只要稍稍浏览，就能领悟画家用笔的要诀、画家想要表达的意涵。父亲认定我有极高的艺术天分，为我创造了一个文化艺术气息浓厚的绝佳成长环境。我先从顾恺之、陆探微、张僧繇、吴道玄及古代名家佳作学起，采众家之所长，融会贯通。

我从不喜欢游走权贵之门，只以访名园荫林为乐。仕途失意，让我将更多的精力投向绘画艺术。比起那些宫廷画师，我不用迎合帝王的喜好，可以更为自由、放松地作画。

不过，我最喜欢的还是画马。年少时学画，便是从画马开始。我喜欢以自然为摹本，重视写生。为了画好马，经常跑去马厩观看国马，流连忘返，直至忘我之境。

后来，骐骥院里来了一批西域名马，个个仪态非凡，气韵生动。我每天为那些骏马和献贡者写生，还和养马人成了好朋友，他们也很乐意为我做模特。

那些宝马的姿态神韵，奔跑疾驰的风貌，激发了我的创作灵感。我为各种马儿画了不下百幅画卷，没颜料了就用墨线，久而久之，笔下的线条游刃有余，收放自如。据说后人对我的线描评价很高，甚至将我称为"宋画第一人"。

来吧，和我一起体验神奇的线条魔力吧！

藏在名画里的秘密

李公麟是用线高手，画作采用墨笔单线勾勒轮廓，在白描的基础上，再略施淡墨渲染，辅佐线描的表现力，落笔轻重起伏具有节奏感。

构图明晰，布局安排井井有条，马与人物的比例精当，形象精准，画面中人与马、字与画相得益彰。

此画行笔简洁，笔法却富于变化，生动刻画了马脊背的圆劲与弹性的质感。墨笔线条以提按、轻重、转折、回旋的手法，表现马的不同特征及人物的不同风貌。

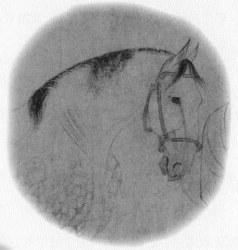

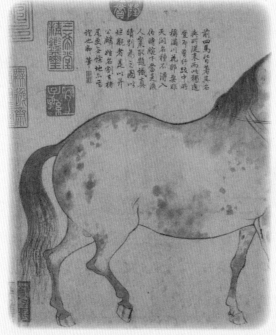

画家的"铁线描"是在顾恺之"高古游丝描"的基础上演变成的。画中线条如同铁丝般含蓄而刚劲，采用毛笔的中锋运笔，从马的脖子一直到马尾。"行云流水"的线条，飘逸流畅。

人物的面部刻画虽简单，但结构准确，状貌生动，须眉之间，不但可以看出其年龄、身份和民族，还可从表情窥见其内心状态。

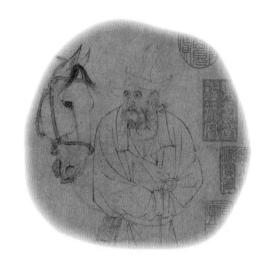

画里的故事——画杀满川花

据南宋周密《云烟过眼录》记载，满川花在宋哲宗元祐三年（1088 年）正月上元时节，由于阗进献给北宋朝廷。

满川花，这个诗意的名字，来源于马身上的花纹，如同河面飘满了花朵。当时的皇帝特别喜欢这匹马，李公麟也喜欢，所以很认真地为它作画。

骐骥院养马的人恳求李公麟："您千万不要在这里画马了。您这一画马，马的精魄就被夺走了。马死了，皇上怪罪，我们这帮人可担待不起！"

李公麟置之不理。没想到，他刚画完，这匹马真的就死了！

"异哉！伯时（李公麟字）貌天厩满川花，放笔而马殂矣。盖神骏精魄皆为伯时笔端摄之而去，实古今异事，当作数语记之。"曾纡在这幅《天马图》的题跋上记录了黄庭坚讲给他的这个怪异的故事。

于是，李公麟"画杀满川花"成为千古传奇。

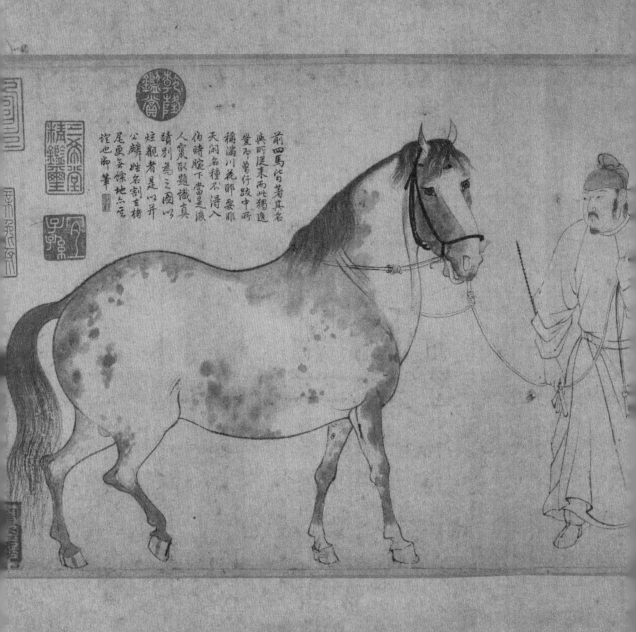

前四馬皆著其名
與所從來而此獨逸
堂不曾行跂中所
福滿川花邪哀非
天闌名種不浮入
伯時脆下當是後
人賞取題識真
靖別為之圖以
矩觀者是以井
公麟姓名割吉禧
尾與安綠地六云
詫也御筆

被誉为"宋画第一"的李公麟，白描手法独步古今。

此画开创了白描人马的先锋，成为后世画鞍马人物的最佳范本。

《五马图》（局部）

聚猿图

独乐乐不如众猿乐乐

【北宋】易元吉 作
绢本墨笔，纵 40.1 厘米，横 141.6 厘米
日本大阪市立美术馆藏

九百多年前的宋朝，

出现了一个以画猴而闻名于世的宫廷画师。

喜欢**独辟蹊径**的画家易元吉，

在没有严谨解剖学的年代，

笔下的猴逼真写实，

那是他多年**入山观猴**所激发的灵感。

以**自然为师**，

遵循朴素的写实主义，**心传目击**妙绘。

有人说，他画的猴一般人学不来，

你能看出他都用了哪些独门绝技吗？

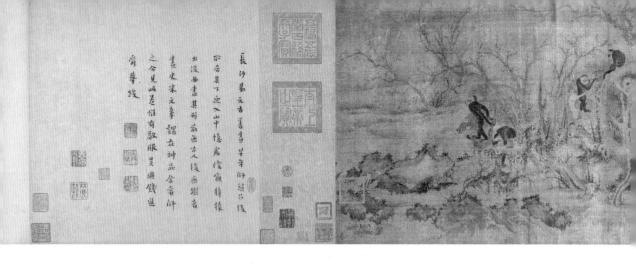

我们将这幅长达 141.6 厘米的画作，由右向左徐徐展开。

画家用水墨描绘了秋冬季节山林群猿栖息、嬉戏之态，画中描绘老幼黑白群猿在溪流之畔、杂树丛中、山壑深处的生活场景，动静相宜，尽显山野闲逸之意趣。

起开，我要跳水了！

起首处的深山幽谷中泉水奔流，似乎还能听到潺潺的流水声。几只猿猴正在戏水饮涧，还有的似乎在凝神听泉。

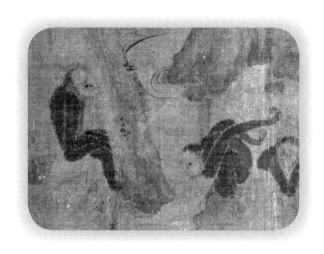

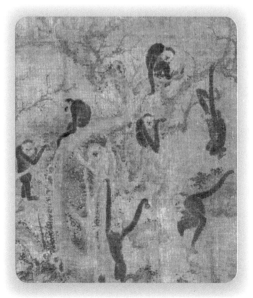

哄娃睡觉太难了！

掠过长着荆棘的嶙峋山石，十几只猿猴动态各异，嬉闹玩乐，与这静谧山林形成相互衬托的动静之态。画中每只猿猴都精彩，其喜怒哀乐的情绪变化，通过肢体语言灵性迭现，画家用画笔将猿猴赋予人性化的情感，显得惟妙惟肖。

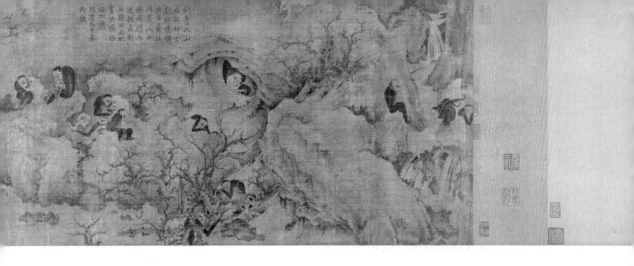

有神态怡然趴在树上的"怡然猿";

有从山洞探出身子，招朋引伴的"侠义猿";

有忙着搔痒，自行其乐的"乐乐猿"。

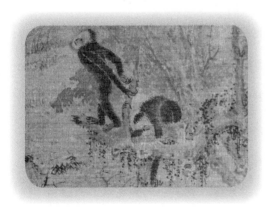

有悬挂树枝上，憨态可掬的"搞笑猿";

有嬉戏打闹的兄弟俩，"淘气猿"和"轻盈猿";

还有深沉思考、驻足长啸的"思想猿"……

除了独乐乐的猿猴，还有重视亲情的。看，那一对相依相偎的母子猿，还有旁边形影不离的夫妻猿……

画幅中有清朝耿昭忠诸收藏印、清内府诸收藏玺等藏印。

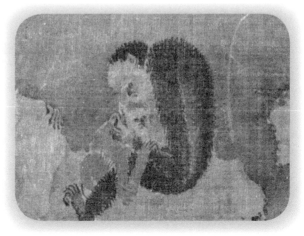

画家有话说

我是易元吉。

九百多年前的一个夜晚，我正在皇宫画院绘制百猿图。我曾为受召开封府为皇帝作画而欣喜，以为自己平生才华终于找到展现的平台，谁知却在喝了一杯酒之后，永远地闭上了眼睛。

据后世史料记载，我乃突发暴病身亡，没人知道我的出生日期，历史只记录了我死去的日子。

我从小被夸赞天资颖异、灵机深敏。为了生计，我做了一名画工，以画花鸟、畜兽为主。

在我之前，几乎没有专门画猴的画家。而我之所以专注画猴并以猴画闻名，是因为我遇到了画家赵昌。他的花鸟画，我自认难以超越。不甘人下的我，只好另辟蹊径。

迷上獐猿的灵采清敏似乎是宿命。为了画好獐猿，我游走山湖，深入荒山野岭，夜宿山林，有时就在树上结巢而居。经年累月的观察，让我对猿、狖（猴属的一种）的习性、动态及山林石景，熟记于胸。每次创作之前，我都反复琢磨山林中动物的天性野逸之姿。

回家后，我在长沙的居舍开凿了一方水池，养水禽、造假山、种花木、养动物，还常透过穴窗观察它们动静游息之态。

有人说我是怪人，我则用一幅幅画作回敬那些不解与嘲笑。

藏在名画里的秘密

易元吉的笔墨，突破了"黄家富贵"勾填法的限制，用侧锋勾勒轮廓，淡彩薄敷，又别于一般宫廷画家的拘谨，兼有画家徐熙的野逸之趣。

他继承花鸟画中"写生"的优良传统，博采众长，巧妙调和了黄荃和徐熙两类花鸟画家不同画风，色彩艳于徐熙，淡于黄荃，后人称之"逸色笔"。

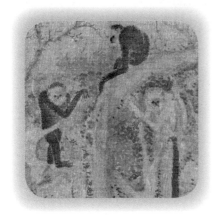

画中的黑猿猴，是画家用浓墨点染而成。

画中的白猿猴，是画家用"倒染法"描画而成。

画家用笔蘸墨线双勾出猿猴的五官，毫毛以细线笔一笔画成后晕染上色，用擦蹭笔法画猿猴身体边缘的毛发，制造出有层次而又毛茸茸的绒毛质感。

画里的故事——易元吉死因的千古之谜

英宗治平元年（1064年），易元吉被召入皇宫画景灵宫的屏风，主要在屏风上画些花石珍禽等吉瑞图案。他在中间的屏风扇上画下太湖石堆中的名花和鹁鸽；在两侧屏风扇上画的是羽毛富丽堂皇的孔雀；还在神游殿小屏上画牙獐。

他的画工引起了众多画师的注意，同时也得到了皇帝的青睐。

不久，他再次被召入皇宫，在开元殿西庑绘制他得意力作《百猿图》。不过，这幅画还没画完，易元吉就暴病而死。

米芾在《画史》中认为，是画院中有人妒忌易元吉的才艺，下毒害死他的。但易元吉的死因最终未能查明，成为了千古之谜。

中国绘画史上第一位画猴大师易元吉的佳作。

《聚猿图》（局部）

九龙图

驯龙高手的神品水墨龙

【南宋】陈容 作

纸本淡设色画, 纵46.3厘米, 横1096.4厘米

美国波士顿美术馆藏

龙, 中国传说中善变化、能兴云雨、利万物的神奇动物。

至高无上的**龙图腾**, 代表着权力、地位。

中国古代皇帝被称为 **"真龙天子"**。

这种想象而生的形象,

究竟长什么样呢?

画家**陈容的水墨龙**画出了众人眼中和心中的龙。

日本画家小泉淳作认为: **只有天才才能画出这样的画**!

你能按照想象画出一条不一样的龙吗?

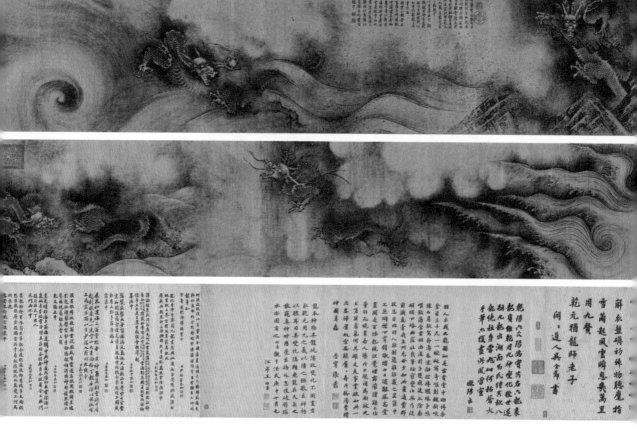

我们自右向左展开画卷。卷前题有陈容自识，显示这幅画作于甲辰 (1244 年) 之春，相传当时的陈容已到中年。

画幅中呈现出气势恢宏的 9 条龙，显现于险山云雾和湍急潮流中，形态各异，生动有致，气势惊人，迥异之状跃然卷上。

我来也！

第一条龙似刚从岩石中横卧跃出，正翘首以待；它须目怒张，龙口紧闭，鳞爪锐利，紧攀着山崖上的巨石，肘毛如剑，颀长的身躯搅动云气，显得势不可挡。

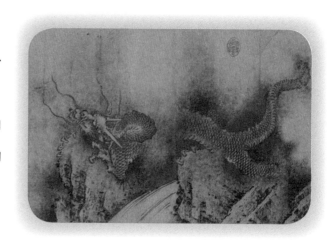

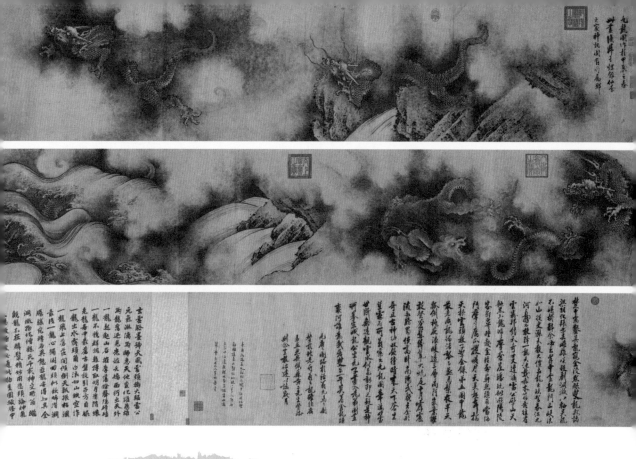

去玩云中冲浪喽!

第二条龙曲颈昂首腾跃，双目斜视，傲睨万物，游行于云空之中，在雷电云雾掩映下，精美的龙鳞与缭绕的雾气相融，造型流畅。

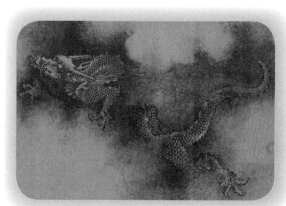

看，我的眼神，胆小的别看我!

第三条龙是一条怒目圆睁、威风凛凛的正面龙形象。它攀伏在云雾迷离的山岩之上，双目炯炯有神，四爪乍起，凌驾于大石上，躬身向上攀升。

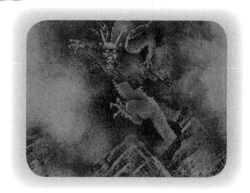

看，我的夜明珠。

第四条龙的爪里紧紧握着一颗夜明珠。波涛汹涌，一股突如其来的巨浪袭来，将龙卷入漩涡。它奋力挣扎，却紧紧地用龙爪攫住明珠。

第四条龙与第五条龙之间的水流，旋起一窝如同太极图案的水流。

逗你玩儿！

第五条闭口龙，有人认为它正猛然向上腾跃，也有人认为它显现稳操胜券的闲适之态。它与疾驰的第六条龙形成相互对峙的架势。怒目相待，欲追欲逐，一场恶斗似即将开始。

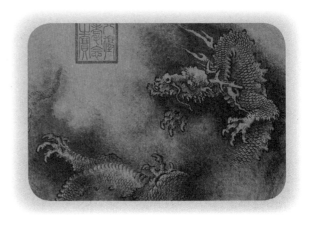

来呀，谁怕谁？

第六条龙面目狰狞，张开大嘴，与第五条龙对峙，绝不示弱。它向下疾驰，与第五条龙形成上下呼应，跃跃欲试之动态。

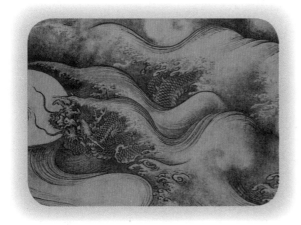

第七条龙是一条入海龙。一阵疾风骤雨袭来，狂流强劲，它几乎被波浪形的巨浪淹没，湮于云水之间，龙头探出，龙须飞扬，龙鳞在波浪中若隐若现。

看我在白浪间潇洒散步。

第八条龙穿云、追逐、嬉戏于白浪苍茫间，傲慢的头颅自显不凡，跃云雾，藏于弥漫的氤氲水汽中，尾巴遒劲有力，极富动感。

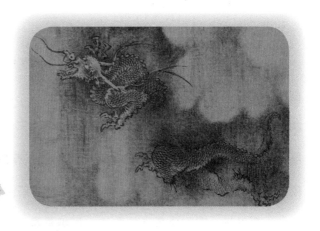

看看你们谁最酷？

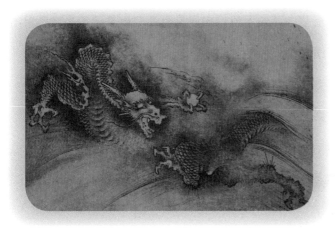

第九条龙是一条云水间的卧龙，龙头与龙尾呼应，极尽腾挪变化之态。它俯伏于山石之上，回望其他几条巨龙。至此，翻云覆雨的场面也渐渐归于平静。

画卷中第三条龙与第四条龙中间，有清乾隆皇帝的御笔题文，第九条龙后面是画家陈容自己的题记，卷后有元代天师太元子以及元、明多位名家的跋文。到了清代，这幅画由靖南王耿精忠的弟弟耿昭忠收藏，后来转入三希堂（乾隆帝的书房），所以画卷上的钤印有石渠宝笈、御书房鉴藏宝、三希堂精鉴玺、乾隆御览之宝、嘉庆御览之宝等。

画家有话说

我是陈容。

我自号所翁，喜欢画龙，据说你们把我画的龙尊为"所翁龙"。

我早年寒窗苦读，人到中年才考上进士，后被任命为莆田县主簿。仕途坎坷，让我明白唯有作画最能体现本心。

作为一名画家，我对于松树、竹子、仙鹤这些花鸟题材早已信手拈来。不走寻常路的执拗，催促着我将所画的现实实物转向假想虚构之物——龙，这种特别的"生物"让我兴奋不已。我在典籍中找到了画它灵感，宋朝学者罗愿的《尔雅翼》的记载给了我参照：龙者，鳞虫之长。王符言其形有九似：头似驼，角似鹿，眼似兔，耳似牛，项似蛇，腹似蜃，鳞似鲤，爪似鹰，掌似虎。

一直以来，龙作为帝王的象征，多被画家描绘成华贵威严的样子，以突出威武霸气之态，我对此并不完全赞同。在我看来，画龙不能倾向于画表面，更重要的是能表现出龙之千变万化的神力。这成为我创作巨构《九龙图》的冲动。

我喜欢喝酒，酒对我的创作起到了奇效。每每想画画的时候，我会用酒助兴提神，而酒从来没有辜负过我，总给我带来意外的惊喜。

有一次，我正拿着画笔琢磨龙的形象时，突然在微醺中看到天空云雾缭绕之间，似乎有一条飞龙赫然腾起。呀，那不是我日思夜想的龙吗？于是，我就将眼前这条电光闪现的龙用水墨酣畅淋漓地绘制出来了。

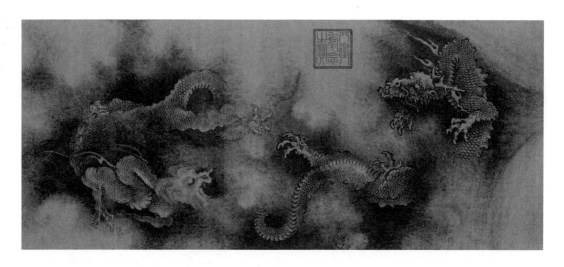

　　构图形式上，九条龙虚实相映，动静有序，从右至左或攀伏山岩之上，或游弋于云空之中，或雌雄相待，欲追欲逐，如琴弦弹奏，有张有弛。

　　线条粗犷迅疾，笔力刚劲自由，凸显龙的电光乍现、威猛布空的气势，细腻的水墨烘染出云起水涌之状，体现龙之神韵。

　　画中的龙深得变化之意，九条龙姿态各异，形态丰富，个性十足。整幅画面以浓淡墨色渲染，干湿变化的画面效果浑然一体。

画家将院体画和文人画结合，画中题诗，卷尾题记，诗、书、画相结合，堪称南宋文人画的代表之作。

画家们称"开口猫儿合口龙"，是因为张开嘴的猫很难画出其可爱，闭口的苍龙很难画出其威猛。但陈容笔下的第一条龙似乎刚从岩石中横卧跃出，丝毫不给观者准备的时间，就将一条气场强大且凶悍的龙呈现在眼前。虽然这条龙龙嘴闭合，但丝毫不影响其威武的形象。整条龙采用圆浑的形体绘制，以白色与黑色加以强调。

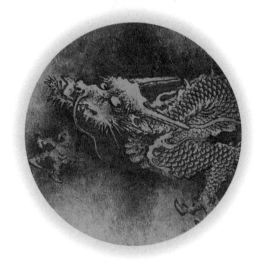

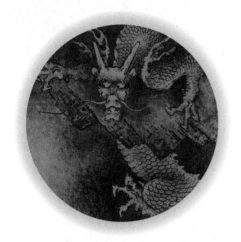

第三条龙为正面形象，看起来古拙威严，龙身弯曲呈现出的鳞片显得十分灵活。它身下有三座山峰，明暗关系处理的协调而自然。

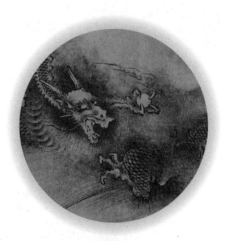

第四条龙四足全部显现，前爪中握着一颗明亮的夜明珠，照亮了其一环一环层叠的腹部，龙身的另一半颜色则相对较暗。明暗对比使整个画面更具立体感。

画里的故事——陈容醉酒画龙

据说，陈容在准备画龙之前，先让家人抬来两坛青红酒，摆在画室中央。

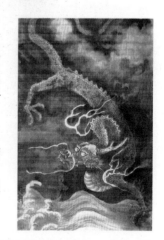

他把自己关在室内，并让人在外面用铁链把门窗拴牢上锁。然后悠闲地斜靠在椅子上，开始喝酒。

他喜欢一边喝酒，一边嚼李子干。一碗接一碗，直到两坛酒都喝完，下酒的李子干也都吃完，他才摇摇晃晃地站起来，嘟囔着："醉乎哉？不醉也！"

他脱下头巾，濡抹上墨汁，在铺开的画纸上任意挥洒，然后把头巾捏成一团，大喝一声："去也！"将之扔到空酒坛里。随后用毛笔稍作勾勒，一条龙便跃然纸上。

这个奇特的作画过程，让人感觉陈容不只是在画龙，他本人似乎就是一条随时可能腾云而去的龙。

43

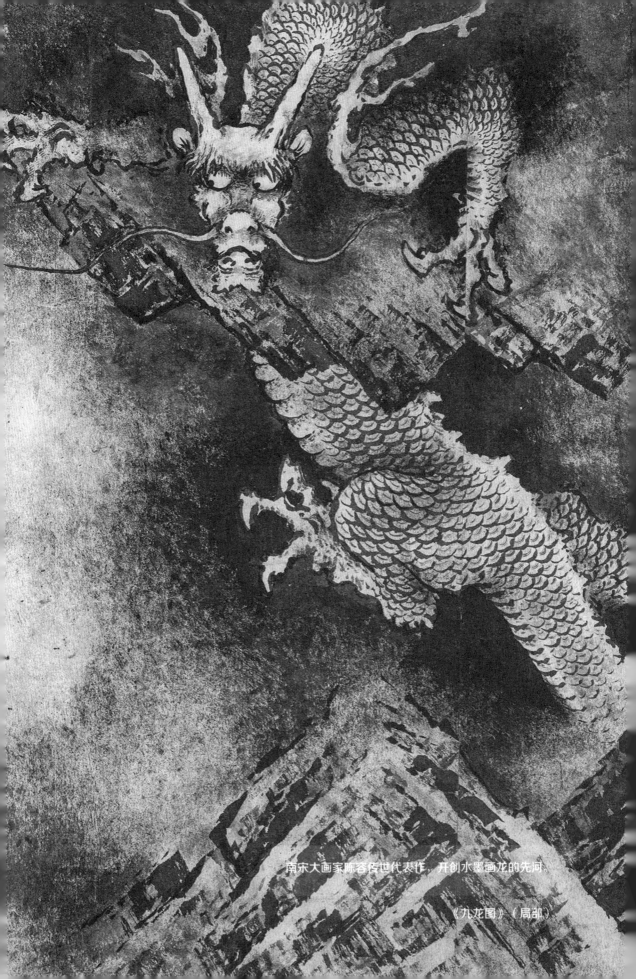

南宋大画家陈容传世代表作，开创水墨画龙的先河。

《九龙图》（局部）

五狸奴图

猫奴皇帝绘御猫

又名《唐苑嬉春图》

【明】朱瞻基（传）作

绢本设色，纵 37.5 厘米，横 264.2 厘米

美国纽约大都会艺术博物馆藏

历史上**奇葩的艺术家皇帝**，

左手江山，成就"仁宣之治"的盛世，

右手丹青，开启明代书画院制，

还是个不折不扣的猫奴，

不但撸猫且还画猫，

他就是明宣宗朱瞻基。

且看，这五只皇帝最喜爱的御猫，

或坐，或卧，或嬉戏，或捕食，

和喵星人在春和景明的大明御花园里去玩耍一番吧！

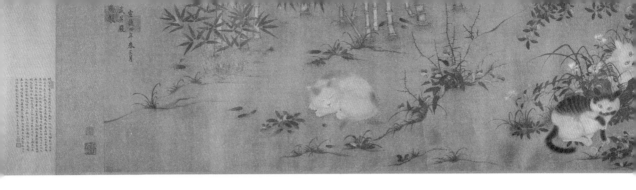

此画从右往左，依次呈现了五只在春光下的御花园里玩耍嬉戏、姿态各异的御猫。

猫咪们毛发蓬松，像刚洗过澡，在太阳底下烘干，毛发上似乎还有阳光的味道，让人忍不住想上去抱抱它们。这样的猫咪怎能不教人心生爱意？

喵！我可是捕猎高手！

最先映入我们眼帘的这只猫叫玳瑁斑，是一只少见的三色猫，身上的斑纹由黑、白、黄三色组成，毛色油亮、均匀，皮毛蓬松、柔软。

它嘴里叼着一只刚逮住的小麻雀，虎虎生威。

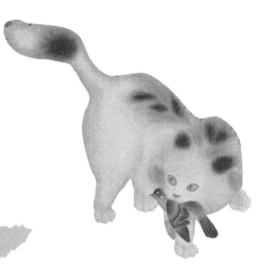

咦？天上好像有奇怪的东西！

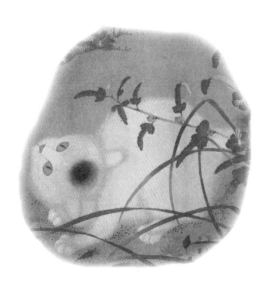

第二只猫，身上毛色洁白，尾巴黑色蓬松，额头上还有一团黑色，如同额上点印，所以叫印星猫。

此时它正卧在一株红色的扶桑花旁，仰着头向上看，那一双金色瞳孔正在观察着什么。

嘻嘻，真好玩儿！

第三只名叫四时好，是一只纯色猫。

看它惬意地躺在草丛中，亮出香软的小肚皮，白白的猫爪正顽皮地拽住一缕藤蔓花枝，兴致勃勃地玩耍着。

别打扰我，洗脸的时候我不喜欢被人看。

第四只猫叫乌云盖雪，头顶、背部和尾巴上的毛都是黑色，肚子和腿上的毛为白色。

此时，它正在草叶间一本正经地舔着爪子，是不是正在搞卫生呢？

你们猜，猫会做梦吗？猫的梦里会有什么？

第五只名叫白袍金印，因白猫背上有黄色块而得名。

此时，春光下的花园里，它把自己蜷成一团趴卧着，正甜蜜地憩睡着。

我是朱瞻基，明朝第五位皇帝。

我出生时，祖父朱棣夸我"英气溢面"，让我成了他着意栽培的皇太孙。

我从小诗文出口成章，骑射、武艺兼备。16岁跟随祖父出征，27岁登基。成为大明王朝的掌舵者后，我改变了祖父征讨外伐的策略。

也许是祖上有绘画基因，我在绘画方面涉猎丰富。虽然师承宫廷画家，但更喜欢写意的自由，还喜欢尝试他人未曾涉猎的领域。对于艺术创造，我像个小孩子充满好奇心。

有时我还喜欢玩玩吉利的谐音梗，画些寓意美好的动植物，如猿、羊、猫等吉祥动物。我的画比不了徽宗皇帝赵佶，但他不懂政治。而我有了艺术皇帝玩物丧志的前车之鉴，用实际行动将"亡国之君多有才艺"之说驳回了。

在管理用人方面，我有终极大招：亲自绘画赏赐给臣子们，让书画扮演"传声筒"的角色，委婉传递我不宜明言的意图。这或许降低了书画的艺术性，却让我乐此不疲。

玩政治很累，好在我会调剂，看见猫儿还是忍不住地去撸。

拿起画笔，画几只乖巧的猫，感觉心里萌萌哒……

藏在名画里的秘密

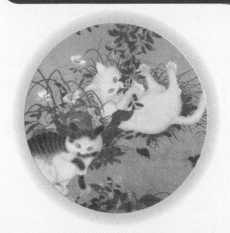

画家用散锋撕毛法表现猫毛及身体结构，五只猫形态各异，形象生动。

画面动静相宜，猫和周围环境有机结合为和谐雅致的整体。

画家用淡墨勾勒轮廓，再设色，笔精色妙，画卷的组织架构和整体布局协调生动。

养猫的人都知道，猫拱起来的地方是一个隆起的球。猫毛的走向，背上的猫毛是平向的。立面的毛，则是往下走的。画家运用高染法，顺着这种结构渲染，周边虚，中间实，让整个猫身呈现出了圆起来的效果。

画家为什么喜欢画猫

猫咪捕鼠，古人把猫当成八种与农业有关的神祇——"八蜡"之一，每年岁末帝王必备牲礼迎猫祭祀，答谢猫咪们保护农产作物的贡献。另外，猫有祈求长寿的吉祥寓意，成为古人入画的好题材。

画里的故事——爱江山更爱猫咪

整日撸猫的朱瞻基，对怀中的猫越看越喜欢，本就擅长书画的他，产生了想把猫画下来的念头。

他的父亲明仁宗朱高炽也是个"宠猫达人"，在宫中不仅养了很多猫，更爱画猫，还喜欢让大臣给自己画的猫作诗。有一次，朱高炽画了一幅《御笔宫猫画卷》，一口气画了七只形态各异的猫咪，然后让大臣们写题跋，谁写得好谁得赏。有了老爹朱高炽的熏陶，从小就和猫儿一起长大的朱瞻基，对猫有着不一样的情感。

朱瞻基闲暇时便仔细观察猫的体态，揣摩猫的秉性，所谓："红夙无尘白昼长，丫头（指猫）日日侍君王。"如果把朱瞻基放到现在，大概就是那种天天在朋友圈晒猫的狂魔吧……

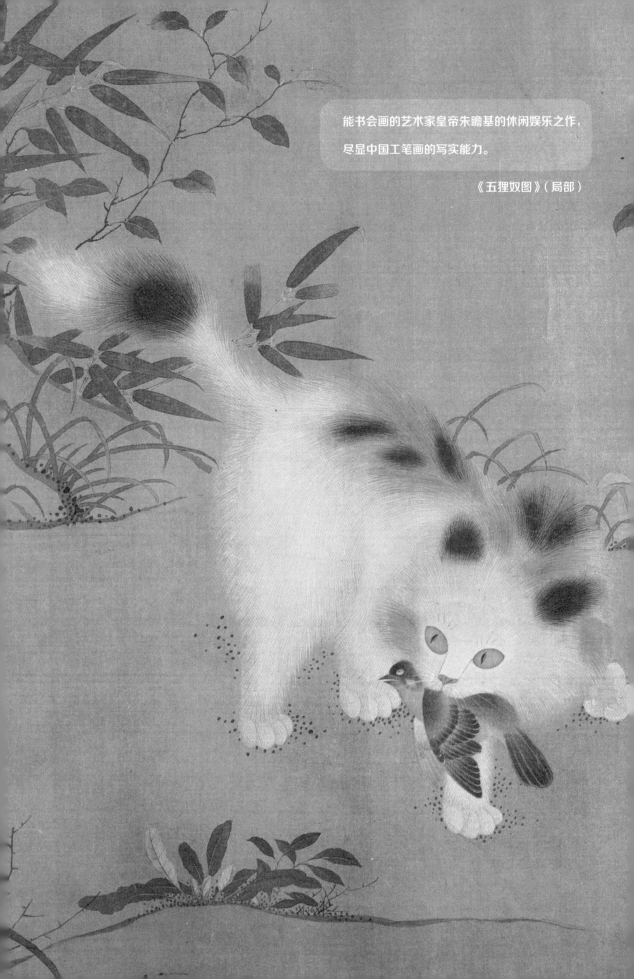

能书会画的艺术家皇帝朱瞻基的休闲娱乐之作，尽显中国工笔画的写实能力。

《五狸奴图》（局部）

风林群虎图

虎虎生威群虎图

【明】赵汝殷 作

绢本设色，纵 33.3 厘米，横 795 厘米

台北故宫博物院藏

中国古人认为虎为**四瑞兽之一**，

威猛雄健的老虎入画，

有着镇宅驱邪、保平安的寓意。

在明朝画家赵汝殷的作品布局中，

山林溪泉与老虎相依相存，自然和谐，

群虎共荣，一步一景，段段不同。

看看，哪只老虎最入你的眼？

来给他们起个有趣的名字吧！

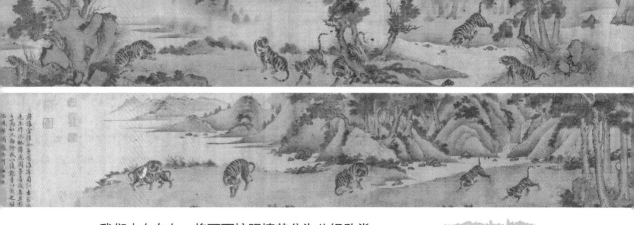

我们由右向左，将画面按照情节分为八组欣赏。

爱心虎爸戏幼崽

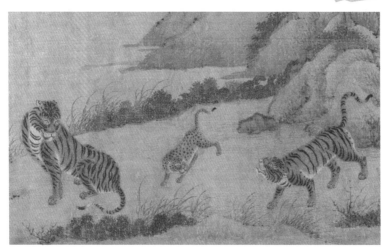

山石幽林宛如一道幕布，聚集在画面右侧，树木葱郁掩映山涧。

几只黄皮黑纹、毛色艳丽的老虎从山涧中徐徐走出，姿态各异，威风凛凛的长虎尾显示出王者之相。

最右边的老虎一家三口在坡岸上，小幼崽和虎爸爸亲昵嬉耍，虎妈妈回头张望，显得格外温馨。母虎身后的野草随风摆动，烘托出了自然灵动的风势。

堤岸上左边的四只虎，多数头部位于画面下方，前肢出探，呈现出山虎形象。它们有的审视回看右边的三口之家，有的口叼幼崽，有的好奇观望。在一旁小山下趴着的一只老虎，淡定地望着前面的几只老虎。

松林坡石间一带溪泉回旋蜿蜒，几只老虎或坐或卧，集中在河溪的树林旁。它们或前肢探向前方，仿佛准备伺机捕猎；或低头饮水，四肢着地，憨态可掬；还有的倚树蹭痒，有的相互对望。画面中有几棵形态遒劲的大树，溪流相隔，山石林木层叠起伏，给画面带来了空间感和流动感。

老虎尾巴动起来，老虎汲水萌萌哒!

52

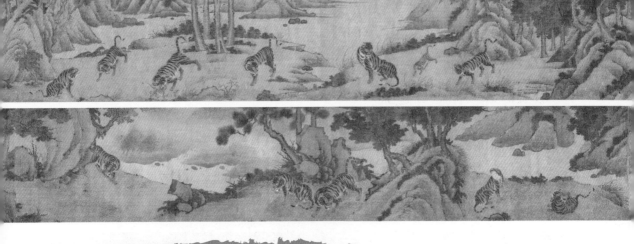

继续往左看，一只大虎静卧在石头上，专注地舔舐着虎掌。坡石的另一端，一只个头稍小的老虎立坐松石旁，凝神望着河对

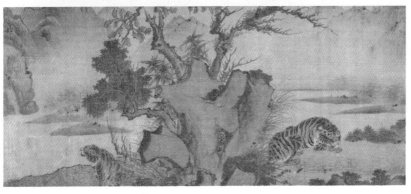

岸。这一组画面中，远山虚远，水面雾气岚烟。近处岸上坡石皴染，松木枝干被风吹向右侧，形成优美的弧度。

谁还不是个傲娇的宝宝呢!

溪流蜿蜒，向左伸向山石林地，溪岸狭窄处，身手敏捷的老虎应该纵身一跃，即可跳至对岸。近处山石奇峻，树木丰茂，草木葳蕤，也画出了风势。两只老虎盘踞于左岸，动静姿态各异，一只老虎扑地团坐用脚趾搔痒，另一只老虎立坐着，傲娇地仰着头。

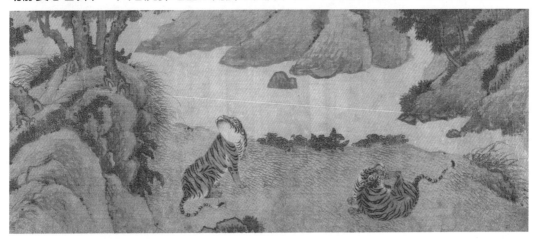

石头为界，你不许过来！

画面的中央是一条流向远山岚烟的分叉的河溪，坡地回旋，两只老虎一左一右，身后各有几棵树。画中有一块岚石将画面隔开构成层次感，同时也形成具有稳定性的三角形画面。

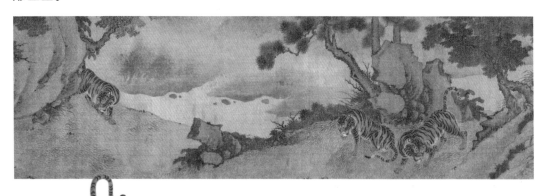

溪流淡出视野，一片高耸的松树林中，一只老虎从一棵树后探出头颅，一截尾巴回旋摆动。巨石倚树兀立，松林茂盛，纵向构图，形成画面幽深静谧的质感。

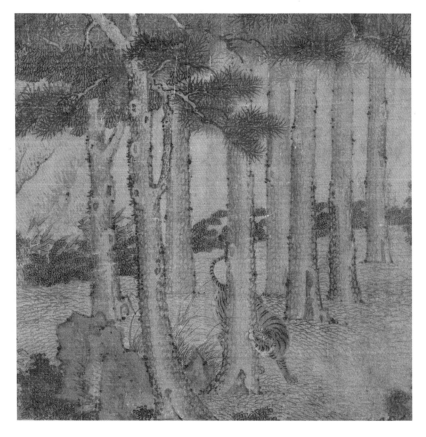

54

两虎相互追逐，奔跑于溪流山涧之间，互相嬉戏打闹，呈现准备攻击的跃跃欲试的鲜活姿态，与先前的幽林静景形成对比，且与卷首嬉戏的老虎相呼应。后方松林虬枝从低缓的山坡上依次展开，形成一组密集的山林地带。荆棘山石层叠，水流静谧。

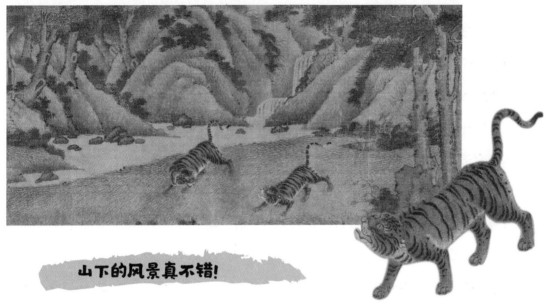

画面尾段，山涧开阔移至远方，溪流似乎自此汇入无尽的河流。远山虚远宁静，画面中一只老虎虎头向下，上身曲蜷成弧，若有所思，与另一只恰好回头观望的老虎相互对视，大有惺惺相惜之感。另外两只虎相互偎依，十分亲昵。

尾卷开阔悠远的构图与起卷时的严密惊悚形成了鲜明的对比，构成了画面一张一弛、开合有度之意境。

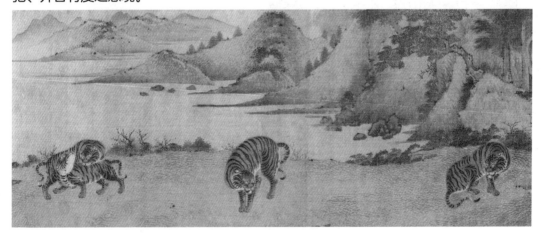

我是赵汝殷。

我早年在明代的画坛属无名小辈，作为最底层的宫廷画师，我大量的画作都无法署名。

我生于浙江秀美的山林，和当时家喻户晓的画虎大师赵廉是同乡，是他推荐我入宫廷作画师的。虽然你们从历史记载中看不到我们的瓜葛，但我相信懂画的人一定能看出我的画作有赵廉之风。

好的画家都知道，写马必以马为师，画鸡必以鸡为师。

我在奇珍阁有幸看到真老虎，并和饲养老虎的人住在一处，观察写生。老虎并不像常人以为的凶横残暴，相反，我看见的大部分老虎憨态可掬，如同一只大猫。然而老虎的确不好惹，当它们向你走来，身上携带的王者气度让人不寒而栗，所以我并不敢近距离接近它们。不过，最终我还是画了不下百余幅老虎画像，在应景之作中完成了二十八只姿态各异的老虎。

这幅画呈现在皇帝面前时，大家看我的眼神都不一样了，他们可能想不到平时少言寡语的我竟能画出如此气势恢宏的长卷，看上去木讷安静的我居然能画出威猛生动的老虎。

帝王爱虎，是对荣耀权威追求的一种化形寄托。作为画师，为了生存讨巧，画此类祥瑞图博君王一笑，也希望能借虎之威为自己辟邪求福。

藏在名画里的秘密

画家的笔如同一台摄像机，不断变换着场景，镜头远近相宜。山林溪流时而为近景，时而为虚渺的远景，空间时张时合，树木忽密忽疏。

在长约 7 米的画卷上绘制众多老虎，不仅需要巧妙的构思，还需严谨的经营布局。28 只老虎疏密有致，姿态各异，老虎的肢体语言、精神状态与山景息息相映。画面处理高妙、跌宕起伏，有纵深感和空间感。

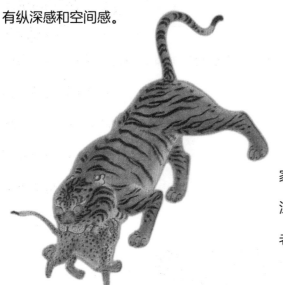

此画对老虎丰富的动态呈现源自画家平日里细致的观察。画家在画作中，注重每只老虎的表情神态，似乎给每只老虎都赋予了鲜活的个性。

在画法上，每只虎的撕毛细致，颜色晕染层次清晰。画家沿着老虎的体形结构勾勒出纹路，可见其对老虎身体构造的精准把握。

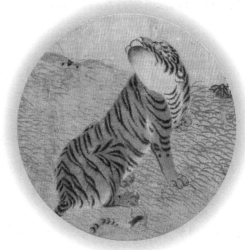

画中古树灌木，用笔凝重老辣，线条坚挺有如"铁丝"。

山石以阔笔勾出轮廓，运以斧劈皴，后以水墨晕染。

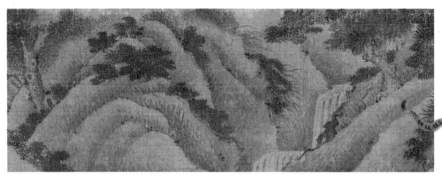

画卷中的坡岸，体现出前后景的虚实变化，坡石的刻画体现勾勒和用笔特点，整体

布局张弛有度。远坡的行笔阔达利爽，采用皴擦晕染结合，有画家李唏古、马远的笔意。

画里的故事——老虎当模特

据史料记载，明代画家赵汝殷的家乡浙江永嘉曾经是华南虎的聚集地。唐宋时期，永嘉地广人稀，山林密布，林中野猪、麋鹿成群，为华南虎的生存、繁衍提供了极好的条件。

小时候，赵汝殷常听老人讲老虎的故事。说佘山曾有两只老虎，一位行医僧人路过此处，见老虎性情温顺，如同大猫，便与虎玩耍，老虎与僧人一路相随，僧人驯养了老虎，还取名为大青和小青。大青、小青与僧人形影不离，结下了深厚的情谊。僧人去世后，大青和小青在僧人墓前悲恸吼叫，绝食而亡。

这些神奇的传说故事使赵汝殷从小对老虎就情有独钟，经常跟着父亲学画老虎。当他第一次看到老虎时，竟一点儿也不害怕，反而兴奋地为老虎画起了像。也许老虎也喜欢这个儒雅书生，在林中、溪边、树下尽情嬉戏，展现各种风姿，为他当模特，所以才有了传世的画虎专家及虎虎生威的《风林群虎图》。

史上罕见以虎为主体的长卷画作，融山水动物为一卷的神作。

《风林群虎图》（局部）

中国画术语

线条

线条是中国画的主要造型手段。线条有长短、曲直、刚柔、虚实、方圆、疾缓等变化，不同画家笔下也会出现不同的用线特征，或刚健，或苍老，或古朴，或厚重，或飘逸，表达出各自的内心情感，使人产生不同的审美感受。

绢本

绘在绢、绫、丝织物上的字画，称为"绢本"。

册页

册页是中国书画装裱体式之一。唐以前字画多是卷轴，翻看很不方便。自唐以后，人们受书籍装订的启发，把长幅画卷切割、装裱成单幅的叶子，进而装订成册。具体样式主要有上下翻页的推蓬式、左右翻折的蝴蝶式、连成一体的经折式等。

水墨渲淡法

水墨渲淡法是唐朝山水画的一种写意风格，代表画家是王维。王维在山水画的创作中，通过加入不同的水墨，从而展现物体不同的层次，勾勒出深浅不同的线条，表达朴素平淡的景色和心境。水墨渲淡法是山水画审美的最高境界，清净淡雅的文人墨最能体现这种境界。

白描

白描是指中国画里纯用墨色线条勾勒、不加颜色渲染的方法。

行云流水描

行云流水描是中国古代人物衣服褶纹画法之一，其线条有流动之感，状如行云流水得名。

逸色笔

逸色笔，即水墨淡彩的意思。多以清新淡雅的色调为主，色彩清丽恬逸，以笔取形，以墨取色，有时会以少量的淡透明色补充其不足之处。接近徐熙的"落墨"法，易元吉服从写实需要，设色造型尊重大自然的本真之态。